跟著義大利大師學水彩
靜物篇

U0064709

瓦萊里奧・利布拉拉托
塔琪安娜・拉波切娃　合著

國家圖書館出版品預行編目(CIP)資料

跟著義大利大師學水彩：靜物篇 / 瓦萊里奧・
利布拉拉托、塔琪安娜・拉波切娃合著；郭
怡君譯. -- 新北市：北星圖書, 2016.08
　　面；　　公分
　　ISBN 978-986-6399-38-1（平裝）

1. 水彩畫 2. 靜物畫 3. 繪畫技法

948.4　　　　　　　　　　　105007888

跟著義大利大師學水彩：靜物篇

作　　者 / 瓦萊里奧・利布拉拉托、塔琪安娜・拉波切娃合著
譯　　者 / 郭怡君
校　　審 / 林冠霈
發 行 人 / 陳偉祥
發　　行 / 北星圖書事業股份有限公司
地　　址 / 新北市永和區中正路 458 號 B1
電　　話 / 886-2-29229000
傳　　真 / 886-2-29229041
網　　址 / www.nsbooks.com.tw
e - m a i l / nsbook@nsbooks.com.tw
劃撥帳戶 / 北星文化事業有限公司
劃撥帳號 / 50042987
製版印刷 / 皇甫彩藝印刷股份有限公司
出 版 日 / 2016 年 8 月
I S B N / 978-986-6399-38-1
定　　價 / 299 元

Watercolor School. Still Life
© Libralato V., text, 2013
© Lapteva T., text, 2013
© NORTH STAR BOOKS CO., LTD Izdatelstvo Eksmo, design, 2016

本書如有缺頁或裝訂錯誤，請寄回更換。

目錄

前言

什麼是靜物畫呢？

靜物畫是一種在彩色寫生藝術中最廣泛運用的主題。在繪畫的階段裡，不管是小學或是大學，總是花費許多的時間在教室裡畫靜物畫。究竟靜物畫是哪裡有趣呢？畫家從中得到什麼？為了要回答這個問題，必須探究於歷史。「靜物畫」這名詞已說明本意，是從法文《nature morte》一字不差地翻譯過來，意思是《無生命的物體》。總而言之，靜物畫是一門獨立檢視無生命物體的造型藝術，但靜物畫並未一直都是獨立架構，在十五至十六世紀靜物畫的元素僅僅只是補充歷史或是布局架構。

多虧於十七世紀荷蘭人、佛拉芒人畫家，靜物畫開始成形隨之流行。在這時期靜物畫是有主題性的，其中運用了寓意手法，畫家也經常賦予物體象徵的意義。由於荷蘭人出現了「停滯的生命」（stilleven 靜物畫）理論，這理論敘述了有關自己生活周遭物體的水彩畫。靜物畫有可能是畫花朵或是狩獵戰利品，這些物品都可成為完整獨立演變靜物畫的元素，了解及認識這些原則在繪畫上將會有極大的幫助。任何靜物畫的構成必須考慮的不單是色彩比例、物體尺寸及它們的搭配，更要注意情感及靜物畫發展的內容。

水彩畫即是一種非常精緻講究的畫材，畫作是由色調的濃淡所構成。可以畫全彩畫或是單一色調，但重要的是不管如何都要傳遞內部氛圍及透視法則，在精確的技術手法及情感上的搭配組合可達到想要達成的成效。該怎麼做才能更容易透過水彩畫傳遞對物品的情感呢？本書將此系列依據配合不同階段分成幾個章節，將不會再一一解釋顏料如何運用和調和，因已於之前的基礎篇詳細說明。現在由獨一無二的靜物畫著手，從草圖開始著手練習，接著整理出草圖中的每個元素並開始畫出所有物件及顏色。別忘了三件非常重要的事情「構圖、結構、透視」。在開始著手畫較為大規模的畫作前必須做些練習及測試，還有一個重要的小訣竅，試著練習感受靜物畫的情感，水彩畫本身就會傳遞訊息告訴您下一步該怎麼做。

繪製草圖

在先前的基礎篇中，已詳述了技術與手法，這次就不特別停在技法上，只會在作畫的過程中複習一下必要的技巧。

此靜物篇中主要任務為──如何詳細呈現靜物畫並從不同例子裡展現各個階段。從最基礎開始，在畫複雜的水彩靜物畫前必須要先畫草圖，現在一起來練習畫最簡易、快速、簡單調子的草圖。為什麼必須畫草圖呢？就是為了學會掌握不同形式的空間概念及了解光線方向如何影響暗面及影子的位置。

在前方放置一顆蘋果，用桌燈從同一個方向照亮它，觀察它的暗面是如何配置，畫出最簡單、最主要、最快速的草圖，接著觀察光線的方向並再一次地把蘋果畫出來。學會畫草圖將會幫助在接下來完成複雜的畫作時不會有太多的困難。切記水彩畫有一件非常重要的原則，在厚重及透明層交疊的顏料之下，並不想見到任何鉛筆構圖的線條，畫作線條應非常輕柔，請用橡皮擦擦拭掉多餘或是多出的明顯線條，更不應看到任何由鉛筆刻壓出的條痕或是線條，在塗上水彩時紙上任何的損壞將會一目瞭然，為了學會畫的準確，需要事前打好草圖暗面及影子配置和界線。此章節分為三個主題「水果、碗盤、絲織品」，畫靜物畫的過程中每一個元素都是必要的。

準備好一張小小的便條紙、鉛筆、橡皮擦、水彩及水彩筆，請別害怕擦拭或是修改，在草圖中最重要的是畫出形狀及挑選相近的顏色。

水果

　　從水果開始練習。它們的形狀相當簡易，較容易掌握空間結構，為了更顯而易見可在前面擺上任何一種圓形水果。

蘋果

1. 從穿過蘋果垂直的中心軸開始構圖。為了更準確地畫出比例，畫上橫軸並位於距離中心軸兩端一樣距離的位置上標上小小的記號，接下來在橫軸上為它「畫上」橢圓形的蘋果體積。想像一下將蘋果切開並觀察它的切口，根據不同的視角將會有不同的形狀。

2. 連結之間所有橢圓形並畫出蘋果的輪廓，請特別注意在蘋果裡的橢圓形為蘋果的輪廓基礎。

3. 輕輕加深蘋果的上半部分和突出的蒂頭。用箭頭標上光線方向的記號，以光線方向畫上影子及標示出蘋果暗面的範圍。

4. 現在來仔細研究顏色與光線的關係。一半的蘋果相對於中間軸的部分畫上暗面，最下面的部分同樣也畫上暗面，輕輕地在這些區域上色。

5. 加點顏色，但切記只能填於暗面的位置。把顏色慢慢暈染混合，用點綠色畫在蒂頭的暗面上。

6. 最後任務就是畫上蘋果的影子。光線來源是來自斜上方，意味著影子會稍微橢圓形。

西洋梨

已學會如何描繪蘋果的結構草圖，現在就來畫西洋梨，它的形狀較為複雜是由兩個球體穿過中心軸組成。

1. 也是從中心軸開始，只是這次並不是垂直，而是坐落於角落，做上記號用來分辨西洋梨的長與寬。

2. 以中心軸為基準畫上垂直的輔助軸。測量以中心軸為主同等寬的距離並畫上橢圓即是西洋梨的體積。

3. 詳細描繪輪廓。先是畫上兩個穿過中心軸的球體，此時它們不單單是相鄰著彼此，更要稍微交疊。

4. 現在可以完成西洋梨的完整輪廓了，注意連接處要畫得勻稱。

5. 以箭頭標上光線方向,然後畫上西洋梨影子,並於西洋梨的本體繪出暗面的範圍,這些結構線有助於描繪暗面部分。

6. 可擦拭掉結構線的部分,因為將不需再使用到,只需留下暗面範圍的線條。

7. 首先塗上暗面部分,此刻要特別留意暗面的範圍,要跟西洋梨橫放的形狀一樣。於西洋梨下方塗色,並輕輕在明暗交界處上色。

8. 為了強調局部及影子部分,塗上一些較為鮮明的顏色加強。塗上影子時要記住影子形狀就如同對切開的西洋梨。

兩顆圓形水果

　　已學會畫一些個別單一物品的結構圖，但假如要描繪兩個以上的水果呢？其中最常發生的錯誤，包含未先擬初步結構圖便馬上描繪輪廓圖，導致在最後上色時發覺水果顏色會相互交疊，為了避免此錯誤發生，一起繪製初步草圖吧！

1. 不再重複結構圖這步驟，重要的是如何描繪兩顆相鄰的水果。先於兩物之間保留一點距離，為的是擬結構圖。仔細觀察不要讓兩個橢圓相互交叉，描繪兩顆相鄰的蘋果。

2. 用箭頭標出蘋果的光線方向並畫上影子。可練習一下變換光線來源，藉此可觀察到影子的變化。

3. 畫上一些簡單的顏色。先觀察暗面並塗上顏料。

4. 將前方蘋果上色。在同一個光線來源之下，兩顆蘋果的暗面配置是一樣的，但顏色將會呈現強烈對比。

5. 使蘋果顏色更為鮮明、對比強烈。在後方蘋果的側邊與前方蘋果交界處上塗上和前方蘋果一樣的顏色，但要稍微淡些。

6. 最後塗上影子。對於初步的草圖來說，塗上這些顏色就足夠了。

碗盤

瓶瓶罐罐、花瓶、茶壺、碗這些都是每戶人家常出現於餐桌上的物品，它們一一地在等您為它們作畫呢！

糖罐

1. 所有物件的結構圖都是相同的，所以從畫中心軸開始，接著標上高度及寬度作為三個點的基礎。為了更加容易理解體積的模樣，畫上橫線接著畫上橢圓。

2. 用輔助線來構圖，接著描繪出糖罐的輪廓。連結所有的點並用兩條對稱軸畫出瓶口及瓶口高度。

3. 畫上糖罐把手。把手的直線部分要相互對稱，用箭頭標上光源方向，再畫上影子。畫出糖罐明暗交界線位置，最後再畫出瓶口裡面的暗面。

4. 首先要從糖罐顏色最深的部分開始畫起，畫上所有暗面的部分，包括瓶口裡面的暗面。

5. 用淡淡近於透明的顏色填滿糖罐的下半部。於下半部上色並描繪出糖罐形狀。別忘記要另外劃分出高光處。

6. 為糖罐把手上色。輕輕描繪出灰色的色調，接著在把手裡面畫上反射糖罐咖啡色的部分，然後畫上一些灰色的影子。

一盞煤油燈及一支花瓶

　　加深難度練習畫兩樣相鄰物件的草圖。儘管是複雜型態的煤油燈，但它的結構組成卻是相當簡單。仔細觀察燈的形狀，是由圓柱體和半球體組成。

1. 結構從中心軸開始，接下來標出外型尺寸的大小，畫上穿越中心軸的橫軸。

2. 用一隻眼睛測量相對於中心軸到兩邊的距離，然後用記號標出每個地方。為了加上體積，描繪出橢圓形，然後畫上燈的輪廓。

3. 輕輕用橡皮擦擦拭掉一些會影響結構的線。仔細描繪這盞燈，畫上位於上方的小孔以及下方的一些裝飾細節。

4. 位於煤油燈前方畫上一支小小的花瓶。因為兩者之間的距離非常靠近並為了不干擾彼此，特別注意並計算兩者之間的距離正不正確。

5. 用箭頭標上光線方向及影子的方向。為了看起來乾淨，擦拭掉一些鉛筆的線條。

6. 塗上所有煤油燈暗面部分，畫一條線穿過整座煤油燈，這一片上色區塊必須要依照輪廓的形狀。

7. 在煤油燈暗面部分塗上較為亮的顏色，立體感立即呈現。花瓶上同樣塗上長長的暗面。

8. 用較為飽和的顏色，塗在花瓶瓶口裡面以及瓶身暗面區域。相鄰的兩件物品會反射自己的顏色在對方身上。加上一些花瓶身上的橘色在煤油燈上，至於花瓶相對地也塗上煤油燈的顏色，最後別忘了影子。

絲織品

桌布、餐巾紙、簾子及所有可能用來裝飾的布通常適用於靜物畫。畫布前稍微練習一下一小塊織布的草圖，為了更好理解暗面及影子的表現手法，請使用不同的織布。絲和緞擁有非常清晰的暗面及影子，還有極多的高光和來自其他物品的反光。如果是天鵝絨，相反地則會吸收所有的顏色，摺痕處色調相當柔和。

帶有摺痕的布簾

從位於三個面的緞面布料開始練習。

1. 練習草圖從圖例的平面開始，畫上兩條水平線，然後描繪放在此平面上布的輪廓，清楚地描繪布的邊界和摺痕。

2. 為了更容易畫出布的形狀又不被彎曲處搞亂，用排線畫出摺痕的暗面部分，於垂直平面上摺痕是用垂直排線，至於水平面上的摺痕，相對地用橫線。

3. 在布旁邊的平面處塗上顏色。水平面永遠都會使用比較淺的顏色，因為在這面有比較多的光線。垂直面則用較為深的顏色來表現輪廓及遠近。

4. 用淺淺的灰藍色塗在遠處垂直面的布上。留下最為突出的最亮處不要上色。

5. 前方垂直平面上的簾子塗上顏色，顏色應比後方垂直平面畫的顏色更為飽和、更深。

6. 為了區分上下簾子色調，需變換顏色。在水平面上刷一層水，於暗面塗上幾個點。

7. 用寬的筆觸和自由的塗色表現出事先用鉛筆畫上排線摺痕處的暗面。

8. 用較深的顏色填滿摺痕處。位於桌上的布用不同顏色使它更多樣化，加上淡紫色在反光處。在布的垂直處畫上一些暗面，並描繪出布的輪廓。

披在椅背的頭巾

練習三個平面的緞面布料。

1. 用幾條線畫出椅背上方部分和部分柔軟覆蓋於其上的布。披在椅背上的頭巾垂下並帶有斜斜的摺痕，布的邊緣因為摺痕形成波浪狀，仔細描繪所有的彎曲處。

2. 為了讓布更為顯眼塗上背景顏色。位於布的邊緣處畫上影子，別害怕背景太過凸顯，現在這都還不重要。

3. 為布塗上顏色。布堆疊在一起的地方用較為深的顏色加強，在椅背上布的上方彎折處留下高光。

4. 所有影子塗上非常飽和的顏色，顏色必須要符合之前塗上的顏色。在椅背上的咖啡色影子明顯區分了布的輪廓，布的摺痕處塗上一些灰色條紋。

刺繡餐巾上兩顆扁扁的小南瓜

1. 描繪出兩顆小小扁扁的南瓜放在帶有刺繡的餐巾上（不停在練習畫結構的步驟）。注意餐巾上有一個小小的摺痕一直連到邊緣，用三角形來標出刺繡的區域。

2. 用幾個顏色的點畫南瓜。為了呈現在布上的南瓜這步驟是必須的。

3. 用咖啡色填滿餐巾的邊緣處。像之前練習過的，為了把布區隔出來畫上部分背景，將布的邊緣處用更深的顏色來區分。

4. 用灰藍色塗在餐巾皺褶的暗面。簡單塗上一些不規則的顏色，再用乾淨濕潤的水彩筆來暈染界線。

5. 為放在餐巾上的南瓜加上影子，並於餐巾暗面塗上一些顏色。由於餐巾是白色的，所以餐巾會非常清楚地映照所有顏色，意味著暗面的部分會是淡黃色——南瓜顏色的反射。

6. 完成餐巾的上色，接下來可以往下操作更細節的部分。從刺繡花紋著手開始，畫上一排咖啡色小點——這是位於餐巾邊緣的小洞。

7. 仔細畫上位於餐巾兩邊的小洞。試著塗上幾乎一樣形狀和一樣距離的洞，接下來為了畫布的影子，順著餐巾的邊緣加上深色的線條。

8. 用一些點來塗上之前所標註餐巾角的地方，試著練習畫的跟布上的刺繡一樣。再次補上影子並加深皺褶部分的顏色。

水果及
蔬菜

學會了空間結構的基礎，現在已經不需要再次重複如何畫某個物件。每個人應擁有一本用來提醒自己和練習的書籍，接下來一起邁向下個階段，但還不是完整的靜物畫，而是其中的個別元素——蔬菜和水果、陶器和玻璃甚至是簾子和餐巾。

　　蔬菜和水果是和任何靜物畫密不可分的，沒有蔬果就無法觀察並練習傳統靜物畫。從最基礎開始，然後一步一步加深色彩和形狀的難度，為了更容易了解調色盤上的顏色，將在作品的邊緣處塗畫每一種出現在畫裡運用到的新顏色。

檸檬

檸檬大概是所有水果中用色最為簡單。用黃色來畫檸檬的整體，亮橘色則作為暗面部分。

1. 描繪輪廓。已練習過畫草圖，現在可以不用畫輔助的空間線條輕鬆地畫輪廓。

2. 用水彩筆沾一些黃色（水彩筆此時必須是濕的），小心為整顆檸檬上色，用筆尖畫出輪廓，然後再填滿裡面的顏色。

$3.$ 一旁放張衛生紙用來當橡皮擦。擦拭掉一些檸檬上半部的顏色，讓它更亮作為檸檬的高光部分。現在讓檸檬的顏色乾燥一下，先畫葉子。

$4.$ 為了達到適合的色彩，拿出基本的綠色和咖啡色在調色盤上混合，然後小心地為葉子塗上混合過後的顏色。小心上色就像在畫檸檬一樣，首先從輪廓線畫起，然後再塗裡面的部分。

$5.$ 為了平衡顏色的交界處，用衛生紙小心地擦拭掉一些位於葉子尾端的顏色。

$6.$ 小心地畫上第二片葉子。留意葉子邊界是向外展開，首先塗滿整片葉子，為了讓葉子看起來是展開的，用衛生紙擦拭掉一些葉子邊緣的顏色。

$7.$ 擦拭掉第三片葉子中心部分的些許顏色，由此可呈現葉子的彎曲。為了避免強烈的對比需仔細操作此步驟。

8. 就用畫葉子的顏色加上更多的咖啡色以筆尖畫尾端的檸檬樹枝。

9. 用黃橘色畫暗面來強調檸檬的輪廓。用寬而平滑的線條順著水果的輪廓畫至葉子旁的暗面。

10. 為了讓相鄰的顏色更為柔和，用乾淨的濕筆小心翼翼地暈染顏料的邊界。將上方及位於葉子旁的顏色塗勻。

11. 暫時先讓檸檬上的水分乾燥，先畫葉子。用飽和的綠色塗在葉子的暗面，表現出葉子的結構。為了畫出葉子的紋理，使用比葉子顏色更為強烈的色彩上色，只需要在某些區域畫上一些，不要將整片葉子畫滿紋理。

12. 最後是畫上檸檬的影子，為的是再次強調出檸檬的體積和強調檸檬位於平面上。於調色盤上調和深藍色和咖啡色，用此色一筆畫過檸檬的下方，然後在葉子上方畫上暗面。為了讓邊界看起來模糊一點，用濕的、乾淨的筆於影子的邊界處暈染它。

蘋果

開始練習更難的部分。運用蘋果來當練習對象以及利用一些基本顏色來畫更細部的描繪。

1. 描繪輪廓，用一條線勾畫出蘋果、葉子和蒂頭的輪廓。葉子的結構可以不用仔細畫出，用波浪狀的線條畫出它的形狀，至於蘋果要仔細描繪，用一條弧形的線描繪出探出枝葉的深度。

2. 為了要調和顏色，拿出黃色和淡綠色（青草綠），在調色盤上混合兩種色彩。在黃色的顏料中加入一點淡綠色，為的是要讓顏色偏向冷色調和偏綠一些，在蘋果邊界上塗上一層濃密的顏料。

3. 用乾淨濕潤的水彩筆《暈染》蘋果剩餘的部分，顏色自然地就會擴散並填滿蘋果所有的空間，同時能看見中間色是從暗到亮。

4. 用衛生紙擦拭掉一些上方邊緣的顏色。輕輕地濕潤整顆蘋果，用衛生紙吸取上方邊緣的水和顏料，這樣就區分出蘋果的亮面部份了。

5. 接下來用紅色顏料讓蘋果的色彩更多元化，沿著下側塗上兩條紅色，讓顏料自行擴散蔓延開來直到完全乾。

6. 在調色盤上為葉片調色。於綠色顏料中加入一點黃色，用筆尖小心翼翼地填滿整片葉子還有蘋果的蒂頭。

7. 於蘋果暗面處畫上一條紅色，這條線必須順著蘋果的輪廓。

8. 為了強調蘋果形狀並表現邊緣的凹槽處,必須於凹槽處塗上顏色。用接近於透明、非常淡的綠色點在蒂頭旁。

9. 於蘋果反光處畫上幾條紅色線條,畫線條時要依照蘋果的形狀和輪廓畫,但別忘記這是反光的部分,所以線條必須要淡淡的接近於半透明狀,接著在暗面畫上幾條鮮紅色的線條。

10. 等到所有顏料都乾了之後,再開始下一個步驟。畫一層透明的淡藍色於蘋果的暗面部分,由下往上畫然後再用濕的水彩筆暈染顏料的邊界。

11. 同樣的步驟,為了表現出蘋果表面上的影子,於影子表面處塗上淡淡的顏色,用沾濕的畫筆沿著邊界暈染開。

12. 用同樣的藍色畫上葉片的暗面和葉子照射在蘋果上的影子,這條影子需依照葉子的輪廓畫。

紅石榴

用不同紅褐色的色階來畫紅石榴

1. 描繪輪廓。用一條粗線來描繪石榴的輪廓和前端花瓣，在每片葉片上用細線畫上中心的紋理。

2. 首先用褐色塗滿整顆石榴，為了讓顏料可以更自由的流動，加上大量的水於顏料中。

3. 用衛生紙在石榴上方吸取顏色使它看起來更立體。現在亮面處就相當明顯。

4. 用紅色順著下面邊緣稍微暈染開並混和下面先前塗上的顏色。

5. 加上些許紅色，輕輕地塗在葉子旁的暗面部分和前端花瓣旁邊上方的區塊。

6. 用咖啡色塗暗葉片旁的邊界區，畫此步驟只需用少許顏料暈染開來即可。於前端花瓣加上半透明的暗面，觀察反光區和色彩強度的關係。

7. 使用細的水彩筆或是水彩筆的筆尖在前端花瓣裡面塗滿咖啡色。先從輪廓開始再把中間填滿。

8. 調和碧綠色和咖啡色顏料，小心均勻地塗滿所有的葉子，然後需等到紙完全乾燥。

9. 每一片綠色葉子都乾了，開始為葉子的暗面上色，而葉子中間的紋理要留白。請留意葉子的亮面部分不必完全上色。

10. 加深石榴的色調。用半透明的紅褐色塗在前端花瓣下方，必須非常輕柔地上色。

11. 石榴的下半部分用鮮艷的紅色加強，為了讓顏料更均勻，可用乾淨沾濕的筆來刷洗。使用近於半透明紅色顏料點在前端花瓣的側上方。

12. 於調色盤上混合深藍色和咖啡色顏料。為了表現出前端花瓣的厚度，用一枝細的水彩筆畫上兩條細線就相當足夠了。在石榴下方塗上面積不大的影子，刷洗影子的邊界處。

葡萄

練習畫一串葡萄。和之前練習過的不同之處在於將更簡易、更隨意的塗色。

1. 描繪輪廓。畫上葡萄果粒及在其之間看的見的樹枝,然後描繪出部分葉片。別忘了描繪時要用粗線條。

2. 選擇相近於葡萄的顏色,混合黃色和青綠色,小心翼翼地塗勻每一顆葡萄果粒。必須用非常柔和並透明的顏色。

3. 為了凸顯亮面，用衛生紙擦拭掉在葡萄果粒上多餘的顏色。讓葡萄果粒先稍微乾些，於這段時間先畫葉子。

4. 為了讓葉子看起來更加鮮明生動，需要用上幾種不同色調的顏色。調和咖啡色和碧綠色後先用淺色的色調為葉子上色。

5. 靠近葡萄果粒的部分葉子，用較為飽和、深的顏色，因為這部分是暗面，自由地塗上綠色。

6. 葉梗《暈染》黃褐色，就讓黃褐色顏料從葉梗上流下擴散到葉片。再加上一點綠色，為了讓顏色更容易擴散開來，用大量足夠的水是非常重要的。

7. 使用細的水彩筆填滿每根位於葡萄果粒間的樹枝。特別留意樹枝的顏色，它的變換和厚度跟亮面有相互關係，塗上冷綠色和淡棕色的混合色，暗面的部分用淡咖啡色即可。

8. 回到葡萄果粒的部分。第一層已經乾了，接下來可以加強色調。用黃色勾勒出所有在葡萄果粒上的暗面，如此一來輪廓即一目了然。小心不要把暗面的部分畫的太深。

9. 別等顏料乾繼續下一步，輕輕地用藍色顏料再一次畫在葡萄果粒暗面處，但不同之處在於別用太粗的線條，只需要塗在最暗的地方，顏料會自由地擴散並稍微地混合。

10. 為了讓粗一點的樹枝看起來更立體，必須用暗面的部分來呈現。混和藍色和咖啡色顏料，小心地沿著樹枝暗面部分描繪，就像是在畫它的輪廓。

11. 在這整串葡萄下方加上影子。用暗褐色刷洗，但最靠近葡萄果粒的影子要用更明顯的顏色，用沾染了咖啡色顏料的水彩筆在幾顆葡萄果粒旁上色。

12. 幾乎所有的步驟都完成了，只剩下在整體中把幾顆葡萄果粒劃分出來。為了讓一整串葡萄看起來更立體、更生動，必須在第一層分出幾顆葡萄果粒，畫上幾條半圓綠色顏料，透過暗面幫助凸顯葡萄果粒的形狀，重要的是不要塗上多餘的點，只需要劃分出最靠近的那幾顆葡萄果粒。

紫色生菜

這是顆顏色非常鮮明和凹凸起伏明顯的紫色生菜。重點不單是打稿塗色，還要利用暗面來表現體積和形狀。

1. 描繪輪廓。描繪出顏色的界線非常重要，也就是說要描繪出所有細節，用幾條細線來表現出凹凸的輪廓。

2. 於調色盤上擠出需要的顏色。仔細觀察紫色生菜並不是單一色調，試著調出這色調的顏色。

3. 於紫色生菜的上方，用淺桃紅色畫在葉子的邊緣。為了讓顏料能更均勻擴散需要較多的水分。

4. 輕輕地用衛生紙擦拭掉邊緣，只需擦拭並吸取掉一些顏色。顏色的交界處就會變得特別整齊。

5. 小心地照著之前擬好的草圖描繪上色。此紫色生菜許多部份中有極多的細節，為了完成這些細節，小心地使用細的水彩筆或是一般水彩筆的筆尖塗畫，試著讓顏料均勻擴散。

6. 現在需透過暗面來表現紫色生菜凹凸的部分。最顯露出凹凸區塊位於紫色生菜最亮處，為了畫出暗面部分必須正確地上色。於調色盤中混合紅褐色和碧綠色，將調出的顏色塗在紫色生菜亮面所有的紋理上，別忘了這只是凹凸處的暗面。

7. 完成紫色生菜明亮處的部分後，畫葉子上的凹凸處。於調色盤上調出介於桃紅色和紫紅色的飽和色塗在暗面上。葉片與白色部分相鄰處的色彩必須是均勻且分布較廣的。

8. 靠近葉片邊緣處的暗面部分面積不大，用明亮且透明的顏色以點和條狀的方式仔細描繪。當此步驟結束後放著等到完全乾燥。

9. 上第二層暗面。用淡淡的天空藍再一次地塗在葉片較粗的皺摺處。順著紫色生菜靠近下方輪廓線的部分大片地畫上暗面。

10. 用一些天空藍一步步地描繪紫色生菜所有的暗面部分。暗面必須畫在邊緣處，再用細細的點蔓延至中心。上方的葉片交界處暗面必須用非常淡且透明的顏色。

11. 最後還有重要的細節——紫色生菜的影子。運用些小點從紫色生菜的邊界到光源處的反方向暈染開來。為了不奪走紫色生菜本身的光彩，此處的影子必須畫得非常淡。

南瓜

　　沒有一個荷蘭風的靜物畫沒受到南瓜洗禮。練習這充滿著秋天陽光的蔬菜吧！描繪南瓜主要目的在於它的形狀而不是顏色。

1. 描繪輪廓。除了輪廓之外，還需仔細地畫出蒂頭。細心地描繪出每一瓣南瓜，對接下來的上色有很大的幫助。

2. 用橘色色調塗滿整面南瓜，可使用《渲染法》。為了讓顏料能更自然地暈染開來，在紙上沾濕整面南瓜，接著一點一點地加上顏料。

3. 當紙張還是濕的時候進行下一步。在橘橙橙的背景中,小心地加上黃色讓顏料混合並蔓延開來。

4. 南瓜的上方和部分身體處必須用色調來凸顯。就如同先前的步驟,為了讓顏色看起來更均勻,小心地用衛生紙吸取蒂頭四周的顏色。

5. 拿出紅色顏料,仔細地把顏色加在南瓜下方邊界的暗面部分,顏料必須均勻擴散。

6. 在調色盤上調出蒂頭的顏色,混合所需的咖啡色和藍色。混合後的咖啡色會看起來是冷色又帶點灰。從蒂頭底處沿著邊緣並帶著漸層往上畫。

7. 更細部地描繪南瓜。為了強調南瓜的每一瓣,用橘色塗於事前描繪的線上,不要把線直直通達上方亮面,上方亮面晚點上色。

8. 在蒂頭的四周也要畫出一瓣一瓣的南瓜。使用極淡且透明的橘色繞著蒂頭畫一圈,再用筆尖仔細地畫出一條一條往不同方向強調南瓜結構的線。

9. 讓南瓜的顏料完全乾燥後接著畫蒂頭。混合綠色和一點咖啡色,把混合出的綠色塗在蒂頭暗面。

10. 用少許顏料塗在蒂頭表面。用幾個最深色的點畫在蒂頭的底部和暗面,沿著蒂頭上畫,顏色必須是半透明的。畫一個半圓來強調蒂頭的切口。

11. 於南瓜上方畫出蒂頭的影子。在調色盤上調和綠色和橘色,此複雜的顏色是要沿著南瓜的形狀來畫影子。用微粗且半弧形的筆法,從蒂頭底部慢慢延伸到消失。

12. 用橘色顏料再為每一瓣南瓜更細緻的描繪。用幾條粗的線條加強暗面,而亮面的部分畫上細且半透明的線條,畫此步驟時要用細的水彩筆。

13.
使用橘色來加強蒂頭周圍。用極為透明且寬度適中的筆觸上色。並在蒂頭的彎曲最亮處,加上一點小小的橘色為南瓜的反射光。

14.
最後畫出影子。於藍色顏料中加入咖啡色先點上幾個點,再從南瓜的底座暈染開顏料。

15.
難道如此鮮明飽和的南瓜就只有那灰灰的、無聊的影子?當然不!影子加上活潑的橘色反光,將顏料暈染開且混合下方的顏色。

器皿

學會畫蔬菜和水果後，可以往碗盤的描繪開始練習。仔細觀察並描繪出不同材料所構成的物件。材質的表面、影子的方向、光線的變化，它們之間的相互關係是非常重要的，在發光的表面會有極多的亮光、在磨砂面的暗面和影子會顯得非常柔和且平滑。現在從陶製的器皿開始練習吧。

花盆

　　陶製花盆的形狀和顏色是非常平穩沒有強烈的彎曲變化，暗面和影子的交界是柔和的，顏色隨著形狀漸層著。

1. 描繪輪廓。輪廓必須用粗的線勾勒出來且不帶有中間結構。別忘了畫出花盆的厚度和壺口的邊框。

2. 最理想的顏色為褐色，這是最相近陶器的顏色。用透明的顏料塗滿花盆所有部分，將顏料塗均勻不要有一塊一塊的顏料。

3. 用衛生紙小心地吸取最亮的部分。最亮的部分不應和主要背景顏色形成強烈對比。

4. 在顏料未乾時於壺口內部輕輕地加上顏色。使用深色強調壺口內部，花盆外部上方為亮面。

5. 加上鮮紅色。為了讓此色能和背景相容，使用它時必須相當小心地塗上去。修飾花盆上方的暗面，用水平方向沿著瓶身邊框和壺口邊界的下方上色。

6. 為了不要在邊緣留下強烈色彩，輕輕地在花盆下方所有的暗面和沿著下面邊框處塗勻紅色色調。用此色調來強調花盆的半邊內部。

7. 為了強調花盆的容積，稍微強調一下邊線。沿著輪廓線畫上一條淡淡的、不容易被發現的顏色並稍微暈染下方部分的顏色。

8. 稍微強調瓶底的邊框。用筆尖畫過下方邊線讓顏色暈染到上方。

9. 接下來畫暗面的部分。為了讓它看起來更深、更立體並且畫出柔和的暗面，必須調出此處所需紫色和咖啡色的混合色，在下方塗抹上一筆略粗的線，然後在上面邊框旁塗上小小的一筆，再使用濕的筆暈染邊框的顏色。

10. 別忘了壺口的內部。為了描繪出它的容積與深度需加強暗面部分，此步驟能使整體作品看起來更加平衡。壺口裡邊的暗面必須使用更深的顏色、筆觸尺寸必須略小，仔細地畫在暗面加深色調。

11. 為了讓花盆的形狀更加柔和、弧形更加圓滑，它的邊框必須明顯看出是《圓》的。為了強調瓶底的邊框處，在下面反光區補上一小筆紅色顏料在邊框處的上方，此時反光區就顯得更為明顯。

12. 加強花盆的邊線。用細的水彩筆塗繪在邊框垂直的邊界上，可表現出花盆的厚度和容量。

13. 在另一邊的邊框上，加上第二條同樣垂直的線。注意此邊線是位在暗面，所以需用較為深的顏色上色。

14. 瓶底的邊框還需加強一下。用一條細線作為強調邊框，如線條太過明顯強烈，用濕的水彩筆稍微暈染它的邊界。

15. 加強瓶底邊框的邊線，如同先前加強上方邊框的步驟，經由此步驟後會讓邊框的邊線看起來更圓潤。

16. 加上影子。於瓶底輪廓線旁用濕的水彩筆採用點的方式渲染一層顏色。影子的顏色必須是非常輕薄的，色調不能太突出。

陶罐

本練習物件是較為複雜的陶器。在此練習中將學會描繪陶罐把手彎曲部分的暗面。

1. 描繪輪廓。詳細描繪出陶罐的把手和壺嘴，畫出上方裡面和外邊邊框的厚度。

2. 主色需要用上兩種顏色——咖啡色和橘色。於調色盤中混合兩色，從上方塗色沿邊線一直到中心。

3. 坐落於暗面的部分，需使用更略深的顏色。交界處的顏色必須是朦朧柔和的，須趁顏料未乾時立即上色，可於調色盤中調和顏色後，在別的紙張上先試色。

4. 用事先捲好的衛生紙擦拭掉作品中陶罐的亮面。稍微擦亮陶罐上方光線的部分。

5. 開始加深暗面。用的是和先前步驟一樣的顏色，為了達到不同色彩及飽和度，顏料用的比例和前面不相同。為了更準確地表現出暗面，由下方邊線往上畫幾條淡淡的線。

6. 為了表現出老舊陶器的顏色，混和碧綠色和咖啡色調出近於淺灰、青苔色於陶罐的彎曲處畫一條略粗的線。

7. 在陶罐暗面粗略地畫上咖啡色，接著和上方部分連接，再用筆暈染邊界處。

8. 取一枝略細的水彩筆塗滿陶罐把手。仔細地將把手塗上咖啡色色調的顏色，並維持它的透明度。

9. 同時也小心地於瓶口內部上色，唯獨邊框處保留先不動。

10. 強調陶罐上方邊緣，於此處的下方塗上暗面，此步驟可賦予畫中瓶罐的容量和深度。

11. 接下來沿著陶罐亮面的邊緣加上些許黃褐色，沿著輪廓從中間部分直到下方底座塗上顏色並暈染邊界。

12. 於瓶口邊框上塗些許顏色，保持厚度不變，並保持最初塗上的顏色。邊框的暗面部分必須和陶罐本身的色調相同。

13. 繼續加強邊框的部分。在邊框下方塗上些許顏料並暈染它。為了保留此邊框顯著的線條，將邊線和下方的顏色混合。

14. 為了使顏色更為豐富，調和出更冷的色調、更加飽和的顏色，在陶罐下方暗面部分塗上一條藍咖啡色線條。

15. 沿著輪廓的凹處畫上小區塊的暗面，此部分可加強陶罐的形狀。

16. 於把手內側加上少許淡藍色的暗面，可強調轉彎處，同時也須強調把手連接處的厚度。

17. 還有一個重要細節，使用些許淡藍色沿著邊框的邊緣上色，加強邊框的轉彎處。陶罐一半是背光的，上方邊框轉彎處的邊緣需用較深的色調上色。

18. 加強陶罐深度和容量部分。瓶口前端的邊緣必須畫亮，後端則須畫上影子。使用較為飽和的顏料沿著前端邊緣上色接著暈染開。

19. 加上些許略淡且透明的黃褐色。可強調邊框的轉彎和陶罐的亮面。這些帶有顏色的亮光處，可幫助平衡整體形狀。

20. 陶罐的影子必須是淡色的，同時還須符合相同的色調。為了讓影子和陶罐的顏色更加協調，於藍色顏料中加入些許咖啡色。

玻璃瓶

　　學會了單色且不透光的物件，接著來練習更困難的東西。接下來的任務是描繪玻璃瓶，玻璃瓶是靜物畫中較為複雜的素材，表面處有許多亮光另有貼在玻璃瓶上完全不透光的紙標籤。

1. 描繪輪廓。描繪輪廓和底部，再畫上紙商標的部分。

2. 為了畫出祖母綠的瓶子，先將顏料於調色盤中調和好，接著畫上一條平穩的線於瓶子的暗面部分，從邊緣開始上色再往中心慢慢移動。

3. 瓶子的亮面處須使用一些暗色調，混合些黃色顏料於綠色顏料中，用混合出的顏色沿著輪廓的邊緣上色，畫上有間隔的兩條線。

4. 當畫好瓶子亮面時，別忘了畫紙商標，但暫時先不須上色。於瓶子的背面以點的方式暈開並混合下層的顏料。

5. 使用一枝略細的水彩筆，仔細地描出瓶口上方部分。紙標籤先留著別上色，瓶口的標籤也是如此。暗面需使用冷色調的顏色，亮面則使用暖色調。從上方邊框處往下，留下幾條白色的線即為亮光。

6. 為了加強瓶子的暗面，於調色盤上混合藍色和綠色顏料。使用調和出的顏色，畫上幾條由上往下直至邊框旁的線。

7. 使用飽和的藍綠色畫在上方瓶口處，在凸出的邊框畫上一條略細的影子，同時也強調瓶底的邊框。沿著邊緣畫上兩條柔和的線條，有助於強調瓶子的形狀和容量。

8. 瓶口橫線完成後，接著可加強垂直線。沿著暗面畫上一條略粗的線並沿著亮面畫一條細線。

9. 加上線條有助於呈現亮面。從上方瓶口處畫一條線直至瓶身中間,使用濕的水彩筆暈染它。線條和亮光之間必須留間隙如此才不會交疊在一起。

10. 完成瓶口後,接著可以繼續畫瓶子主要部分。使用飽和的祖母綠由瓶底邊框往上畫。

11. 當顏料還未乾時,暈染瓶子下方的綠色顏料,可加上幾滴藍色顏料,只需用筆尖稍微觸碰,不費吹灰之力水彩即會混合並暈染開來。

12. 在亮面加些暗色調,沿著外部輪廓加上幾條線條,商標處先別上色。於瓶子中心處畫上一條黃色略粗的線,為了使顏料能更自由地擴散,此時紙必須是濕的。

13. 用黃色顏料以點的方式加在瓶口的商標處。接著加強瓶底的邊框，沿著瓶底邊緣處和接近瓶身的邊緣處畫上細線。別忘了需保留幾條略細的亮光。

14. 為商標塗色。於咖啡色中加入藍色調出灰藍色，使用此透明顏料仔細地塗在商標的區塊，接著等它完全乾。當顏料乾後，可開始加強呈現它的柱狀體。別忘了還有瓶身的暗面和商標暗面皆須描繪出來。於瓶口處商標的暗面上色，並描繪出大商標的邊框。

15. 描繪底部和彎曲處商標的背面。取一枝細的水彩筆，塗上一條藍綠色的細線，畫出一條又彎又細的線勾勒出底部。

16. 瓶子的影子也使用此色調描繪，但須調出更透明、更淡的色調。在瓶子的底座處畫上幾筆，然後用水暈開。

織物上的
簡單練習

學會如何描繪水果和碗盤，可朝下一步前進。本章節主要目的為理解顏色如何呈現在不同的面上和明白彼此是如何牽動相互影響。以下兩張範例，一種是已學會描繪的鮮明物件，另一種則是白色物件。必須準備一張紙用來測試調好的顏料。

南瓜靜物畫

　　先前練習的南瓜，把它畫在一塊表面較為單純的布面上，南瓜為此構圖中的中心元素，畫中包含了在布簾上的亮光和小餐碟。

1. 描繪輪廓。用細線描繪南瓜和小餐碟的輪廓以及布的皺褶。

2. 為南瓜上色。於調色盤中調出橘色，並從邊緣往中心均勻地塗在紙上。

3. 當顏料還未乾時，在亮面用衛生紙吸取些許顏色。

4. 於南瓜暗面加上紅色色調的顏料，利用《渲染》的方式，顏料將會均勻混合，色調也會變得更加平穩。

5. 當畫面上的南瓜還未乾的同時，先來描繪小餐碟。將咖啡色顏料加入藍色，調出似於金屬色的灰色色調。仔細地於小餐碟表面上色，保留上方的白色邊框。

6. 塗滿小餐碟的內部，邊緣留白。內部則使用較深的咖啡色色調上色。

7. 用略細的水彩筆在小餐碟的把手處上色，塗滿把手的外邊部分，裡邊部分則留白。使用略淡且透明的黃色塗於體積較小的南瓜。

8. 使用兩種黃色色調畫小南瓜，在暗面使用較深且飽和的顏料上色，當底層顏料還未乾時顏料會均勻混合暈開。

9. 接下來描繪大顆南瓜的蒂頭。首先使用濕筆刷濕此部分，於調色盤中調出幾個顏色，沾些許顏料於筆尖上輕碰於紙上，水彩則會輕鬆地擴散開來。小顆南瓜的蒂頭也用相同手法進行作畫。

10. 接著描繪布簾，主色為綠色。於綠色顏料中加入些許咖啡色和藍色，使用調和出的顏料塗於布簾暗面。

11. 一步步地塗上布簾所有的皺褶，接下來畫水平面的部分。用半透明的顏料塗於水平面上的摺痕。

12. 當南瓜乾後，即可繼續加強。再次使用鮮明的橘色塗在南瓜暗面，呈現南瓜瓣的分界。

13.
加入咖啡色使暗面的部分呈現更多層次。為了保持透明度,加入少許顏料。

14.
完成南瓜的暗面部分之後,為了讓邊界看起來更柔和需稍微暈染開。畫小顆南瓜時,於調色盤上調出黃橘色並塗在暗面。凸出的部分則暫時留白。

15.
當第一層顏料乾後,塗上大顆南瓜蒂頭的暗面及加強小南瓜的暗面。使用略細的水彩筆於大顆南瓜暗面塗上咖啡色,接下來畫上細微的肌理。

16.
接下來描繪小餐碟的部分,選擇適當的顏色區分暗面。小餐碟的色調必須是深色的,使用半弧形的線勾勒出暗面並保留一些邊。

17.
小餐碟的金屬材質表面易反光,因此小南瓜的顏色清楚地反射於此。以點的方式畫出映照在表面上的黃橘色。

18. 稍微加深小餐碟內部，同時也加深把手連接處和把手的裡邊。當所有物件都完成時可著手於布簾，於南瓜周遭和後方背景塗上淡藍色。

19. 為了畫出均勻色調的交接處，暈染布簾暗面的邊緣，並於大顆南瓜的後方加上橘色於布簾暗面。

20. 為了靜物畫的整體平衡，需畫上每個物件的影子。在垂直的皺褶下方使用綠色加強，灰藍色是最理想的色調，使用對比的顏色來呈現兩顆南瓜的影子。

圓形餐巾紙上的杯子

接著練習的物件為咖啡杯和圓形小餐巾紙。此練習須從這些物體背後的背景開始作畫，物件放在第二順位，背景可隨意地渲染。

1. 描繪輪廓。用細線勾勒出杯子和盤子的輪廓，並且畫出杯子的邊緣和盤子的厚度，湯匙的部分則只需描繪出輪廓。餐巾紙的部分則仔細勾勒出花紋及孔洞的細節。

2. 使用兩種色調隨意地畫上背景顏色。為了《渲染》使用乾淨的水彩筆潤濕紙張，接著一步步地加上顏色，顏料將會自由地流動擴散。

3. 再加上一種顏色使背景和水平面色調更豐富。於調色盤中調和綠色和咖啡色顏料畫在咖啡杯的邊界上。

4. 咖啡杯和餐巾紙皆為白色，但它們都帶有暗面和體積。塗上淡藍色顏料並且均勻地暈染開。使用即為淡且透明的淡藍色塗於餐巾紙和盤子的暗面。

5. 繼續於杯子的暗面加強些許藍色。首先為半邊的暗面上色，加強盤子的影子。

6. 當顏料還未乾時，稍微讓盤子的顏色更加豐富，使用咖啡色塗在暗面，接著為咖啡塗上棕色。

7. 加深暗面和影子讓界線明顯，以表現亮面陶瓷杯的表面。於杯子上畫一條暗面，沿著邊緣加上金黃色的邊。在暗面加上些許顏料，不需依照杯子的邊緣描繪，就如同一道在輪廓線旁的黃色線條。

8. 於盤子的邊緣處畫上淡藍色邊條。注意顏料寬度的變化，邊界的線條會顯得較細，越往中間處越寬，如此才有前後的結構感。

9. 除了線的寬度，盤子的邊框及飽和色也極為重要。前面的色調對比必須較為鮮豔。茶杯底下的暗面部分加上半透明的淡藍色。

10. 描繪湯匙就像描繪茶杯和盤子那般容易，使用兩種半透明色調就足夠。用一條細線沿著長長的把手勾勒出湯匙的厚度。湯匙的凹槽處只需塗上一半的咖啡色顏料，把手也是如此。

11. 為了讓湯匙看起來是放在盤子上，必須加上影子。於把手彎曲處加上灰藍色影子，沿著盤子的底部加上兩條半弧形線條。

12. 加上來自盤子本身的影子於餐巾表面。描繪出在盤子前方邊緣的影子，於後方也加上一點影子。

13. 為了讓餐巾表面和背景能夠區分，必須加深背景色調。沿著餐巾的邊緣加上些許灰藍色影子。

14. 使用乾淨的水彩筆來暈染餐巾邊界的影子，便可得到溫和的色調於交界上。使用細的水彩筆或是使用筆尖描繪餐巾的花紋，形成了深色調的桌上放著白色花邊餐巾紙。

15. 等待顏料乾的同時，再一次描繪放在餐巾上盤子的影子。為盤子加上影子並且讓顏料稍微擴散，用另一種藍色色調描繪湯匙於餐巾上和桌上的影子。

16. 到了最後步驟，仔細觀察確認所有的形狀都是立體的，為了讓咖啡杯更立體，再加上一道藍色的反光在茶杯的邊緣，最後用乾淨的筆來暈染此處的顏料。

一起
作畫

單色靜物畫

　　練習困難且複雜的構圖。在作畫時須建立完整的構圖，使每樣物件的排列和色調看起來是均衡平穩的。為了更加強暗面和影子的部分，一開始作畫時都使用同一種顏色。

　　在練習單色靜物畫的過程中，可更加了解畫作中色調的運用。

1. 描繪輪廓。有大面積圖案的桌巾於靜物畫前，仔細地描繪花紋，用略細的筆勾勒出花紋和玩具馬。

2. 從色調開始，先判斷需要使用的顏色，任何的咖啡色或黑色色調皆可。於調色盤上使用水調開顏料，於背景塗上清透的顏料。

3. 一步步地在水平面和前面塗色。為了能更加容易上色使用《渲染法》，首先使用筆潤濕需要上色的部分，接著稍微加上顏色，讓顏料自由地在紙上流動。

4. 仔細地為桌巾上色，並留意色調的選擇。在水平面上的桌巾色調需淡於桌面的顏色。而彎曲和垂墜處，則需使用較暗的顏色。

5. 描繪玩具馬。先塗滿玩具馬所有的暗面，注意別塗上太厚的顏色。玩具馬比背景色調更加明亮，甚至是玩具馬的暗面也同樣需比背景淺。

6. 用筆尖畫出馬的頭部最為深色的部分。畫上眼睛、耳朵以及鼻孔，這些位置需使用比背景更為深色的色調。

7. 繼續畫剩餘的物件。塗滿茶壺的內部，使用些許半透明顏料在把手的暗面上，於把手和壺嘴處塗上淡淡的色調，壺嘴和茶壺內不需使用較深的顏色。

8. 把堆塔像的暗面部分上色，亮面部分先留白，用略粗的線依照形狀描繪，色調則需使用比先前更明亮的顏色。

9. 回到已乾的桌巾，則可進行下一個步驟。加強垂墜下的桌巾必須使用較暗的色調，接著再畫水平面的部分。

10. 為了區分最接近的前端面，並讓其呈現突出狀，把一部分的桌子塗暗，同時也畫上桌巾的影子。

11. 繼續加強讓色調更加平穩，先前已談論過水平面的色調永遠是最明亮。為了區分它，於背景下層塗上較深色調，仔細地勾勒出玩具馬的輪廓，接下來完成玩具馬剩餘的部分。

12. 仔細描繪部分背景，從對邊直到垂墜的窗簾。為了使布料呈現立體感，畫上同色系較暗的影子強調它的輪廓。

13. 於布的皺褶和前方彎曲處填上影子，並於靠近兩個面的銜接處和順著皺褶加深色調。

14. 塗繪在桌巾上的栗子，依照色調來看，它是畫面中色調最深的物件之一，但於第一層上色時，別全部都用同一種色調，還是需要畫出暗面的漸層感。

15. 加深茶壺的內部，為了讓此部分看起來更真實，以點的方式強調容器的深度，並用半弧形的線沿著口的邊界上色。

16. 使用觸點的方式於茶壺的表面加上些許的暗面，為了呈現茶壺的形狀。特別在壺嘴處畫上影子，再用半弧形的線加強把手旁的暗面。

17. 加強堆塔像的部分。使用筆尖仔細地描繪它的凹凸處。只需畫上它的暗面部分並留意色調的對比，堆塔像不需比其他物件暗。

18. 運用畫堆塔像相同的手法塗繪玩具馬。於馬鞍下和頭上畫出清楚的暗面，並用細線仔細地描繪鬃毛。

19. 加上物體在平面上的影子，所有的影子會坐落於同一個方向。為了不要使邊緣過於突出，使用乾淨的筆暈染開。

20. 再次確認每項物件是否都有加上影子，也別忘了栗子的影子。為了垂墜於後方的窗簾不和玩具馬爭彩，稍微使它更為《暗淡》。最後沿著馬的後腳描繪出一部份的影子，加強堆塔像的色調。

底色為綠色的靜物畫

　　每張靜物畫都有自身的特性，所以傳達這種特性就顯得相當重要。本圖為秋天別墅的靜物畫，物體置於窗台，此次背景是樹木和灌木叢，背景中充滿了一種青綠煙霧環繞的氛圍。這樣的感覺覆蓋圖畫中的每件物品。

1. 描繪輪廓。用細線條畫出水瓶和煤油燈的所有細節，同時也畫出南瓜的形狀。

2. 進行背景繪製，用乾淨的筆沾水潤濕紙面，順著物品輪廓將背景上色，在背景上畫上綠色和橘色的斑點，並稍微暈開與背景融合。

3. 背景上深綠色，小心塗色不超過物品的輪廓，試著使畫面下方的色調顯得更飽滿，上方背景的色彩則稍微暈開。

4. 以同樣的手法開始畫窗台平面，沾水濕潤紙面並上色，中心的物品色彩應呈現由深到淺。

5. 等顏料完全乾後才能進行下一步驟。在調色盤上面準備並仔細調出南瓜的顏色，南瓜上半部用衛生紙吸取多餘的顏色，使該部分呈現一塊不大的亮面。

6. 用淡紅色使南瓜的暗面看起來更複雜。為了讓顏料能在濕潤的畫面暈開，盡可能快速上色，顏料暈開後會看不到水彩筆的痕跡，而色調將變得更平順柔和。

7. 開始對煤油燈上色，煙灰色可使畫面更有金屬質感，但別忘記綠色背景中的煤油燈應看起來帶點綠色。

8. 顏料乾後加強其暗面部分，對煤油燈背景增加一些棕色，使部分色彩更顯深沉，筆尖順著輪廓並讓顏料自然暈開。

9. 金屬水瓶色彩應比煤油燈更明亮且色彩應顯得更冰冷，小心為金屬水瓶輪廓外邊上色，與水瓶的輪廓保留一些空間，並將水瓶內部進行上色，以便凸顯瓶身的寬度。

10. 金屬水瓶顏料乾後，開始對玻璃瓶表面上色，玻璃瓶色彩相對複雜，大概介於橘色和綠色間，所以一開始上色時用淡橘色。

11. 畫小南瓜時用淡橘色和綠色上色，在調色盤上配置需要的顏料並開始上色，需要表現出明亮的地方用衛生紙吸取擦拭。

12. 在上色區域乾燥後，繼續加深細微部分，對煤油燈暗面上棕色與藍色顏料，同時保持明亮突出的地方不沾到顏料。

13. 繼續加強煤油燈上的細節，燈的上半部只塗幾筆並加深燈上螺絲的顏色。煤油燈需要讓旁人可以用肉眼察覺其反射了南瓜，所以塗點橘色在煤油燈上。

14. 然後開始畫煤油燈底座，底座上同樣也得反射南瓜，稍微畫點橘色能讓部分的底座呈現光線反射。

15. 接著塗玻璃瓶加深其暗面，玻璃瓶需要能反射南瓜，所以用棕橘色順著容器塗抹與南瓜相接的暗面。

16. 金屬瓶蓋用淡藍灰色的顏料畫幾筆，先畫整個暗面部分，然後再補上幾筆作為強調。

17. 再次對金屬瓶身進行上色，為了讓他產生暗面的感覺，需要先準備與一開始上色接近的顏料，為了使其顯得更深，加入一些棕色顏料，先將金屬瓶身的暗面部分塗滿，隨後塗滿把手。

18. 部分暗面塗抹上淡綠色，讓顏料暈開並融合在一起，用灰綠色的顏料加強金屬瓶身的邊框，使壺嘴帶有小塊的暗面，並對把手塗上一些色調。

19. 在小南瓜的暗面點出其他顏色的斑點，使小南瓜上半部呈現橘色，而靠近正下方的地方則上淡綠色，盡量輕鬆地畫讓顏料可以平緩地散開。

20. 對大南瓜進行上色，大南瓜的底部顏色應較為飽和，為大南瓜上方接近蒂頭的南瓜瓣畫上幾筆。

21. 開始塗小南瓜，用水彩筆點上幾點呈現南瓜面貌，小心進行並事先檢查調色盤上的顏色。

22. 在大南瓜上畫比小南瓜更明顯的線條以產生所謂的瓜瓣，從大南瓜底部開始畫粗線條，上面畫斷斷續續的細線條，以這樣的基礎，開始在蒂頭上畫小線條，讓接近蒂頭輪廓顯得稀疏並呈現半透明。

23. 繼續畫玻璃瓶，用橘色和綠色構成其表面複雜的顏色塗於瓶頸和瓶身，在瓶身暗面及反光處塗上綠色，畫出兩條間隔不大的平行線。

24. 金屬瓶蓋的尾端用細筆沾棕灰色顏料畫細線條，就像在畫暗面部分一樣。

25. 將窗台上物品的影子稍微帶淡藍色，需要順著物品的輪廓上色，然後用乾淨的筆暈開，則影子將呈現近透明的色調。

26. 用暗藍色的顏料加強細節讓金屬瓶內部更立體且有層次，而金屬瓶的邊框仍保持原樣不動。

27. 用細筆勾勒出煤油燈外表突出的裝飾線條。在煤油燈外表裝飾線條下畫幾條細線，凸顯煤油燈較為細緻的部分。

28. 加深背景底色，同時也加強細節，然後加強放在窗台上物品的影子，以顏料暈開產生的影子將表現得相當柔和，如有必要可添加灰藍色顏料到煤油燈和金屬瓶旁的背景上，將南瓜的影子畫得有點橘色。

多色的靜物畫

　　進入下一階段——多色靜物畫，在這階段即使是色彩鮮艷的靜物畫也應整體表現得均勻且平衡，並理解相鄰的顏色會如何互相影響。

1. 描繪輪廓。所有的線條不需要做複雜的描繪，注意有摺痕的窗簾，這部分需要畫得較為詳細，用一些細線條來凸顯背景的交界。

2. 從黃色瓶子開始上色，將需要的顏料擠在調色盤上並確實檢查草圖，將黃色顏料與棕紅色進行調和，這樣可以使色彩表現得更溫暖，並注意不要讓顏色流到亮面。

3. 同時也小心地塗瓶子的蓋子，並注意哪些地方呈現光線反射，這些地方還不要上色。將花瓶的瓶蓋上留一道細白的線條，也畫上一些平行線來凸顯整體的立體感，然後等顏料完全乾。

4. 下一個要畫的是茶壺，空出一塊表示亮面，並將茶壺剩餘部分塗上淡而近乎透明的棕色，為了凸顯它的立體感，茶壺蓋子塗稍深一些，茶壺的提把是用竹子做的，小心地塗上土黃色色調。

5. 在畫玻璃瓶等其他物品之前，準備好需要的顏料，先沿著輪廓上色再塗它的瓶身，留下幾個地方表示亮面的白點。

6. 淡藍色玻璃瓶會反射在其他物品上,因此在黃色瓶子和茶壺的側邊塗上些許的藍色半圓形。

7. 接著畫水果。為了更立體生動需要用「渲染法」。先用筆尖潤濕整個水果再上色,中心塗上黃色而邊緣塗上紅色,讓顏料自行暈開並交融在一起。

8. 以同樣方法畫完第二顆水果,玻璃瓶表面不會只有白色亮點,還會有其他東西的倒影在玻璃瓶上,用淡紅色來表示水果倒影。

9. 用橘色畫橘子,然後用衛生紙吸取亮面顏色,在黃色瓶子閃亮的表面上塗上橘子半圓的橘色倒影。

10. 等橘子的顏料乾後再畫葉子,準備需要的顏料均勻塗滿葉子和枝幹。

11. 在進行下一步前先確定所有上色的地方都已經乾了。開始畫背景，先沿著物品的輪廓塗上顏色，再將整個垂直的背景上色，和其他圖形相接的地方顏色加深，可以稍微把作品墊高以便讓顏料向下流。

12. 用淡藍色完成桌子平面的上色，仔細地順著橘子的輪廓畫，使畫面前方的桌子顏色更深，讓人更容易看出整體的立體感。

13. 將整塊布塗上明亮的粉紅色，布上需要表示光線折射的地方用衛生紙稍微擦拭吸取些顏色，目前仍不需畫明顯的對比色。

14. 加深暗面的層次。粉紅布上畫上摺痕，用小線條畫出布的彎曲處和皺褶，加深玻璃瓶後的暗面。

15. 將粉紅布的皺褶和亮面輕輕上點淡藍色，這能讓布看起來有周遭物品的光澤。

16. 紅橙色的窗簾可以畫得自然帶些顏料的痕跡，畫出一些紅橙交錯的線條，讓其緊密連接在一起且顏色部分融合，可滴水來呈現留痕。

17. 紅橙色窗簾要能看出暗面，為此在第一層顏料完全乾之前，在粉紅色的窗簾和玻璃瓶後面點上幾滴黑色顏料，也可以使用深藍色或紫色顏料，需在顏料全乾前停止加色。

18. 在背景充分上色後，開始處理小細節，利用逐層上色製造出深厚豐富的色彩。仔細塗茶壺的暗面，盡量強調茶壺的半圓形暗面，並用細線條強調茶壺的提把。

19. 仔細為橘子上色，使它們在整體背景中顯得明顯，從橘子中間往下畫，而橘子上方維持原樣讓它顯得更明亮。

20. 橘子葉有彎曲處，所以在畫面上的亮點會顯得不同並凸顯背景色，用細筆描繪葉子暗面。

21. 將粉紅布下的兩個水果上色，加深它們的輪廓再稍微暈開，盡量保留亮面部分，必要時可用衛生紙再度吸取顏色。

22. 為了讓玻璃瓶顯得立體且有光澤，需畫上暗面，畫出筆直的線條來凸顯暗面，以細筆描繪玻璃瓶身和其內部。

23. 黃色瓶子也同樣需在暗面點上幾點做對比，保持瓶子輪廓同時完成上色，補上和輪廓平行的暗面，也在瓶蓋下稍微畫點暗面，而另一邊則上一點粉紅色，代表粉紅布的反射。

24. 最後給所有物品補上背景的深藍色影子，沿著物品輪廓補色再用濕筆暈開，讓影子都有同一方向和相當程度的色彩飽和感。

使用留白膠的靜物畫

　　在前面章節已學會一切作畫需要的技巧，所以在下一項作品需要用特殊技法——留白膠技法。這能讓作品的色彩顯得更多元並簡化製作過程，所以需要色彩特別明亮的物品。

1. 描繪輪廓。大概地畫出細長的輪廓，而布上也標出摺痕。

2. 將留白膠塗在需要留白的地方，在金屬水瓶上畫幾條細線來表示亮點，在檸檬亮面還有衛生紙上點上幾點，在留白膠完全乾前停止作畫，這過程大約需 20 分鐘。

3. 開始將玻璃瓶後的背景上色，用濕筆潤濕畫面然後沿玻璃瓶輪廓稍微上色。

4. 用《縫合法》可一次畫完背景。在玻璃瓶後與物品相鄰的地方顏色要更深，可加上黑色於暗面處。為了凸顯布的暗面和亮點可稍微改變背景的顏色。

5. 將桌子和畫面前景的區域上色，桌子畫明亮一些，而垂直相鄰處則深一點，讓顏料稍微暈開。

6. 布條上淡藍色的亮面是整幅畫最亮處，其他地方慢慢加強並豐富其色彩。

7. 開始畫前方的布。從布的彎曲處開始畫，並將其畫深些讓桌面上的布顯示透明，只須標明與其他物品相鄰的影子。

8. 接著畫檸檬。檸檬亮面先不用畫，而其他區域則稍微暈開，顏色須塗到檸檬的輪廓，然後便等顏料完全乾燥。

9. 用《渲染法》畫玻璃瓶。先把要畫的地方沾水潤濕紙面，在調色盤上準備青藍色塗上玻璃瓶，於暗面畫上較深的顏色。

10. 等玻璃瓶稍微乾一些，並再度畫上線條，讓線條顯得更明顯，瓶身上的商標先不要上色，將玻璃瓶下方塗上較深的顏色。

11. 開始塗深藍色的金屬水瓶。為了確保顏色協調，用《渲染》畫上暗面，點上小黃點表示檸檬在金屬水瓶上的反光。

12. 將金屬水瓶的手把上色，為了讓中間顯得更明亮，可以在需要的部分點上幾滴水讓亮面更明亮。

13. 把所有的物品初步上色後便可修飾細節，先確定所有上色的地方都已經全乾，鮮明的黃褐色塗在檸檬的暗面處，稍微順著邊把顏料暈開，而中間部分則點上一些小點。

14. 淡藍色的布上須有層次分明的柔美摺痕。調色盤上準備好溫和的顏色塗在皺褶上，畫面則馬上顯得立體有層次。

15. 加強畫面前方的顏色。塗滿前方的布與桌子的交接處。用筆尖把顏料暈開讓線條顯得不那麼強烈，以便呈現顏色柔和轉換的感覺。

16. 現在開始加強畫面前方的桌子，調和棕色和藍色，將調好的顏色順著布塗上暗面，同時也塗上桌子的線條，以更明顯區隔兩個平面。

17. 開始畫藍色金屬水瓶。順著下面輪廓畫上暗面，同時也點出金屬水瓶手把的暗面，用細線條來凸顯手把的厚度，也別忘了金屬內部，如果還能看到未上色的地方那就填滿它。

18. 玻璃瓶放在金屬瓶後面，所以看上去會帶有一點金屬瓶的顏色，用深藍色畫出暗面後暈開，以便可以把顏色平緩地帶過，玻璃瓶的中間也一樣柔和的暈開。

19. 在調色盤上調出碧綠色，順著玻璃瓶的輪廓上色，商標部分仍先不要上色，商標的另一邊也塗上綠色的反光並稍微暈染開。

20. 等上色的地方完全乾後去除留白膠，用手指或豬皮膠去除，重點是不要擦掉顏料需小心慢慢地完成。

21. 最後去除金屬瓶下面衛生紙的留白膠。輕輕地仔細畫上檸檬和金屬瓶的影子，用灰藍色顏料畫出衛生紙的邊界，等到所有顏料乾後去除衛生紙上的留白膠。

22. 用近似布暗面的灰藍色畫玻璃瓶上的商標。畫出暗面製造出立體感，順著瓶身畫兩道就足夠，到了中間需要稍微暈開，而檸檬後面的瓶身點上一點黃色的倒影。

23. 為了讓布上的線條不會跟背景混合在一起並看起來更具立體，需稍微加深色調，在布的背景畫出影子，挑選棕灰色的顏料並順著布的輪廓畫上粗線條，然後將其暈開。

24. 同樣也對布的另一邊畫上模糊的影子，向下畫影子並凸顯部分的玻璃瓶，小心將其順著邊暈開。別忘了凸顯桌上布的線條，一道小小的線條可以讓桌上的布在視覺上顯得更立體一點。

後記

　　我們想要感謝您這段時間的一路相伴，您閱讀了書、看了畫並嘗試著練習畫水彩畫，我們以自己的立場嘗試著告訴您「顏料和您的美好世界」。真心期望您會喜歡我們的範例，並希望您將帶著極大的熱忱畫水彩畫。然而最重要的是您已經不再畏懼和緊張了。請切記在每個人心中都住著一位畫家！只需從內心把他發掘出來！

　　希望您將有更多靈感，協助您創作出更多美好作品！

　　接下來還有其他系列等著您！

瓦萊里奧・利布拉拉托
塔琪安娜・拉波切娃